篆隶辨异

广西美术出版社

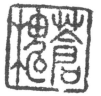

图书在版编目（CIP）数据

篆法辨诀 / 易斌编著. —南宁：广西美术出版社，
2020.6
ISBN 978-7-5494-2213-5

Ⅰ.①篆… Ⅱ.①易… Ⅲ.①篆书—书法 Ⅳ.
①J292.113.1

中国版本图书馆CIP数据核字（2020）第093700号

篆 法 辨 诀
Zhuanfa Bian Jue

出 版 人　　陈　明
编　著　　易　斌
责任编辑　　白　桦　龙　力
装帧设计　　白　桦
责任监制　　韦　芳
出版发行　　广西美术出版社
地　　址　　广西南宁市望园路9号（邮编：530023）
网　　址　　www.gxfinearts.com
印　　刷　　广西壮族自治区地质印刷厂
开　　本　　889 mm×1194 mm　1/16
印　　张　　5.75
版　　次　　2020年6月第1版
印　　次　　2020年6月第1次印刷
书　　号　　ISBN 978-7-5494-2213-5
定　　价　　58.00元

《篆法辨诀》中的书法艺术

黄山寿（1855—1919），原名曜，字旭初，别字旭道人，晚号旭迟老人，又号丽生，江苏武进人。官直隶同知。幼年贫困，一生专志于书画，书工唐隶北魏及郑燮，恽寿平，得其神韵。画则人物、青绿山水，双钩花鸟及墨龙、走兽、草虫、墨梅、竹石，无一不能。五十后，鬻画上海，卒年六十五。

先生兼擅书法，专攻汉隶、魏碑、秦篆，极有心得。玉珊张鸣珂先生采录晚清六十大家四六文，辑为《国朝骈体正宗续编》，于光绪十四年（一八八八年）梓行时，即由山寿先生以汉隶署端，足征其书艺成名之早。黄氏的书法，对联大字，以汉隶《石门颂》为主，而篆则以秦唐为体，兼有雄浑厚泽，以收相辅相成之妙。

晚清收藏大家张鸣珂在他的《寒松阁谈艺琐录》曾评曰：黄勋初山寿，武进人，年十余，即能画，依其戚，客华亭县廨。居停张明府爱收藏，所得改七芗真迹尤夥。出令勋初临摹，摹成装池之，呈巡抚张文达公，公莫能辨也，由是声誉日起。后随瑞莘侯、方伯璋，来江西臬署，因得订交。君六法之外，又工篆隶，尝为予题《国朝骈体正宗续编》《怀人感旧诗》简首；又为予作《拥髻图》，画幅古雅妍秀，玉壶、渭长之后，所仅见也。

黄氏的书法，在清代画家中，自有特色。他是少数专习《石门颂》的海上画家，笔画之中，充满了唐隶的整饬流利，亦是难能。他学《石门颂》，避其沉郁顿挫之神，显其开张曲伸之形，在金石派书家之外，开方便法门之姿，广收普及隶书之效，让人人能懂，家家易学，弘扬书学，自是一功。黄山寿能在北碑金石风行天下之际，特立独行，绕过魏晋，直追两汉，把汉隶写出一种妩媚来，也能自成一格。

以他这种秀美的笔性，宜其能在笔锋转处，把恽寿平妩媚萧散的行楷，转化成工整秀丽的正楷，与他的画配合无间，尽收温文儒雅之效。恽南田之书，出自赵孟頫。赵字源自唐楷，然结构松散，骨气转弱，不见一笔真卿颜色。遂使杨维桢、张雨出，倡导雄强书风，与之抗衡。然而，赵书流布天下，风行数百年，使得结构严谨的唐楷风格，荡然无存。黄山寿有鉴于赵、恽的疏散，于是在楷书上力求整饬，寓柔媚之笔法于严谨之结构，进一步发展了赵书，不可轻易忽视。

本书成于一九〇九年（宣统元年），是山寿先生书法中的精品，也是海上画派书法艺术中的真精之品。

篆隸辨詩

後世编旁多承謬，
幸存復古可旁披。
試看雖同篆不许，
隸首雖同篆不侔。

合辨襲身全異翼，
當知參差異來殊，
夾人頗異來人述，
來宇原非曲頭，
農字原非四字頭。

文市方言交永主，
難將點畫一般求，
兼盖何須問，
美益何顏間。

上右

刀 力 微芒分

微芒分別非荒流

六云七髦別荒流

古止...所荒流

勝旁作券原非券

韋字从...非车

韋字...是车

上左

莫道塞寒同一體

當知覆履不同謀

當知覆履異樣生角頭

猱夏異樣午出頭

牛字非緣午此頭

下右

若解活姑難共舌

方知屈宙不同由

當分寅文微支

合曉宙近卣卣

下左

二或倒顛文作悖

兩草仰覆水成溝

文支略異分枝戒

共甲微如別戒戒

门几但分形阔狭

王王惟辨画稀与久

哂时但用弓旁从久

瞬宇当从目畔寅

戟字非因戈畔卓

阵图却用与边陈

州头从早通草为

木畔从屯即是桩

戟畔用韦非用革

幄旁从木不从巾

巾旁从水通为溱

敧木入切下从山即岷

兄允克克皆共足

独于克下不同几人同

勾与背翻异俱异

自家军头反一如

恒 近于桓 非共旦

沒 幾于役 不同殳

雪旁 著者 木畔 从木 翻成樏

木畔 从木 始是樏

表 素責青頭 並異

喪辰 晨足 皆異株

九 晨似爪 和掌

形 起化爪 不

失逆 全殊 夫與夫

羽上 从 殷卓尤切 通作羲

木旁 从木 即為將

柳文 卻是 从反子 倒子

幻字 原來是

自宇 原來是 衡旦

賛 頭 並異

輦 頭 雙株

壺壺 臺首 眠人別

壹 年無每 作

台 尢宏 私 上倒了切

口 區

左右搉 攀齊即癸

入古集字
入人部 包布交切 殳宁義 如圍

旅依近似衣還非

貞起仗還異

飾相親希則非

徐飾相親殺斯

致畔莫差 久卅支切 作天

歀旁當正支切

醉筵當正足同魚燕

熊有足為燕

美能有足異

家馬分蹄異鳶為

華葉彙來身並異

舜爵愛受首俱隻

煉時卻用心旁奇

擢宁雅從手早

布用父頭難凡有

具從頭難凡其

見仍芯足不同

手旁用石通為

竹下從麗始是籃

石畔 豸心忘切 聲諧 作隆

卓旁 宇疊成 臕 能

明明胡 服旁 皆胡 異

要賣票里首欲迷

日畔 從王非是 旺

從帝不成 啼

口邊從去吉皆從士 士

休言吉盡屬士

莫道封盡屬圭

冰字 卻從人畔 水

洗文亦用水邊為楷

古旁有首方為斯

斯下 從言即是斯

郭就有旁皆異享

栗亭 兩首各非西

額畔 從分不是兮

盼畔 從分不是兮



右上：
橋　本用舊兆非用雋
鑴　還从雋不从舊
耗時　看省取近似杯
棒字書來起……楢

左上：
合省　省眉頭非用節
當眉　知面下不从回
當旁　知知回下不从回
金旁　用廣非為鏡
土畔　从佳不是堆

右下：
折畔　須从兩中堆盾
薛旁　不可用單台衰
越文　去竹朵又識
流字　當風水莫來
鰥字　當賓來

左下：
出在　尋中原是蚤
貍旁　藏州下卽為埋
系線同　从定初非綻
以旁　衣旁以旦偕
綻則

上右

旦畔从人通作但

秀旁从頁不成額

邑旁用草通为荸

州下艸宣市是萱

上左

龃内共行方是巷

木边从寸不成村

鳄将出芔为魚号

猿从出爰即犬袁

下右

日落养中原是暮

泉流源从厂大旱下即成原

火旁从方为暖

火畔从爰即是暄

下左

山上有山非是出

查只用木旁为查

渣旁从口即成喧

蕴韫从州木下温

上半部分右欄：

戎鉞令作微　差難比　戍
干于暑異不同　千
心旁用昌方　慈
目眄從冥始眠　目
目眄

左欄：

黃夢萬頭皆非　州
晨思胃首總非　田
長堆兩州亂如莽
疊自此歸如　卄
聚會三羊纖就疆

下半部分左欄：

金本既然難作　鉢
止舟也可類似前
罵文亦可通為鵲
鵲字原來卽是鳶

祖字從冰交　姊
潮月來無月水水相連
三佳雀身未方成　集
三大天無風亦是　飆

未字單行通作栽
求頭加州即成栽　椒
未頭如州即成栽
土旁尾出方為寵窟
穴下从羔即是寵窟

最寞冤頭皆是帽
京宋尉足盡如栗頭是
廊文邸用雲頭郭　膠
寥字翻　从广王奄切下

漲脹但須頭从獨張
驚遨只合用單教
數段段寫出還有微異
折析看來亦有異
折埠省來亦

舟再共形猶有異
窠宋同體亦差
窠家同體木全差
抄時只用金旁少
墮字惟从阜畔多

以 叟 原 是 嫂

以 殷 从 女 始 成 婆

蹋 无 用 足 应 从 卫

池 要 当 心 旁 写 它

囗 下 去 亡 同 是 网

可 翻 无 口 更 成 丁 呵

卜 之 依 刀 方 为 剥

刃 则 从 仓 即 是 疮

駝 欲 依 人 马 不 用

骡 奚 留 累 马 须 邪

蠢 雷 枭 栗 还 同 作

作 业 实 还 同 作

襄 若 书 来 近 似 襄

登 发 有 头 殊 祭 警

庆 麟 同 首 异 唐

非 来 网 下 兆 非 此 罪

女 向 良 边 无 此 娘

夾微差分陝狹

注遠暑異別汪淫

權還從木兼用水

釵本同又不用金

辛也但从衣裹覓

劉兮今不向尋

憶人不用心旁意

心字盜从丿切盾向心

須記泰黍皆用水

竹加三多始可尋

當知恭各从心篤

尋从三多始可尋

栗粟似西原是卤

徽麻从林切片介不从林

凳之為鐙溫古作針

箴斯同鍼古作

宣統元年黃山壽書

後世偏旁多乖謬
幸存復古可搜秦
試看奉奏雖同篆不佯
隸首雖同篆不佯

文 市 方 言 交 永 主

難 將 點 畫 一般 求

兼 並 既 不同 前首

羙 益 何 須 問 辛女白切 酉

合 辨 糞 身 仝 異 翼

當 知 差 首 亦 殊 羞

夾 人 頗 異 來 人 迹

農 字 原 非 曲 字 頭

刀
力
微
芒
分
券 犬萬切
券 古倦切

大云
亡
髦
髻
別
荒
流

勝
旁
作
券
原
券

聲
字
從
躁
不
是
牟

莫道塞寒同一體，當知覆履不同謀。

猱夏異樣生角，牛字非緣午頭出。

若	方	當	合
解	知	分	曉
活	屈	窗	西
咭	宙	支	近
難	不	微	仙
共	同	如	卣
舌	由	支	卣

二

或
倒
顛
文
作
悖

兩
艸　片九切
仰
覆
水
成
溝

文
支
略
異
分
枝
枚

共
甲
微
如
別
戒
戎

若 解 黑 野 非 是 里

乃 知 熏 首 亦 非 重

凹 文 寫 出 微 如 菊

思 字 看 來 近 似 恩

晉 首 還 從 至 得

競 頭 當 以 言 充

當 知 競 字 雙 克

須 記 曹 頭 用 兩 東

普　用　並　頭　从　兩　立

弭　因　弓　體　用　雙　弓

彊金文切　強　音　別　文　還　別

普　替　頭　同　足　不　同

蝶 字 虫古地切 邊 加 一 逮

蜂 於 逢 下 用 雙 虫俗同蠱 立

眾犬心切 時 但 用 三 人

友 字 還 從 兩 又 重

慮　畔　用　雩　非　用　慮

彌　旁　從　長　不　從　弓

智　知　也　它　難　通　用

好　妞呼到切　傳　傳　字　不同

昔　與　散　頭　皆　非　廿

巽　同　典　足　各　非　共

司　反　后　因　生　非　嗣

卯　是　開　門　莫　象　鄉

合　當　楚　弃
省　知　疏　育
戌　暢　用　從
旁　畔　足　去
難　不　原　不
比　同　非　是
戌　申　足　云

昌 門木覓切 二 出方 是 蜜

土 行 三 鹿乃 揚 塵 正

舜 頭 非 米 炎 為 正

眉 下 如 肖 月 是 真

門　儿　但　分　形　潤　狹

王　王　堆　辨　畫　稀　匀

哂　時　但　用　旁　久

瞬　字　當　從　目　畔　寅

戟　陣
字　圖
非　因
　　却
戈　用
支　邊
畔　卓
　　陳
　　草

竹頭　从
　　　早
　　　通
　　　为
　　　是
　　　椿

木畔　从
　　　屯
　　　即
　　　是

木畔　从
　　　屯
　　　即
　　　是

鞿　畔用韋　非用革
惺　旁从木　不从巾
帚　旁从水　為濟
敊　木人切　下从山　即是岷

用　韋　非　用　革

木　不　从　竹

米　不　从　竹

市　从　水　通　為　濟

术　从　水　即　是　岷

下　竹　山　卽　是

兄　允　克　皆　共　足

獨　于　克　下　不　同　几人同

句　勻　背　翻　異　俱

句　家　軍　頭　反　一　如

自　南　車　頭　反　一　如

恒　近　于　桓　非　共　旦

没　幾　于　役　不　同　爻

旁　著　木　翻　成　樺

雩　旁　从　孳　始　是　樽

木　畔　从　孳　始　是

失	尢	喪	表
迹	形	辰	素
全	近	畏	責
殊	人	展	青
矢	爪	足	頭
與	和	皆	並
夫	掌	殊	異

羽　工　从

木　旁　从

抑　文　卻

幻　字　原

殳　車尤切　通　作　壽縣

付　即　為　桴

却　是　从　反　印

來　是　倒　子

是　从　反

原　來　是

卻　是　勿　反

贊

輦

替

頭

並

異

壹

壹

棗

首

雙

殊

年

無

每

乍

眠

人

別

台

允

宏

私

乚倒了切

口

區

左　右

掬　攀　齊　即　癸

古集字
入人部
包布交切

雙　宁　義　如　圍

旅　依　似　衣　還　異

施　飾　相　親　希　則　非

致　畔
莫　差
攵卌攴切
作
攴

攲　旁
當　正
欠
為
攴

羔　熊
有
足
同
魚
燕

象　馬
分
蹄
異
鷹
為

篆隸辨說

四七

華 葉 棄 乘 身 並 異

舜 爵 愛 受 首 俱 奇 隻

慄 時 卻 用 心 旁 隻

擺 宇 推 從 手 畔 卑

布用

父

頭

難

比

有

具

從

共

足

不

同

其

手

旁

用

石

通

為

摭

竹

下

從

麗

始

是

籭

石 畔

聲 心志切 諧 作 隊

阜 旁 十 字 叠 成 隤

十 字 成 能

明 明 胡 服 旁 皆 異

要 賈 票 覀 首 欲 迷

日　畔　從　王　非　是　旺

口　邊　從　帝　不　成　啼

曰　邊　勿　帝　不　成　士

去　吉　皆　屬

言　道　封　封　盡　圭

休

莫

冰 字 卻 從 人 畔 水

洗 文 亦 用 水 西 邊

𣲷 文 本 用 水 為 首 稽

𠱾 旁 有 首 方 為 稽

旨 旁 从 言 即 是 嘶

斯 下 从 言 即 是 嘶

郭　執　有　旁　皆　異　享

粟　覃　兩　首　各　非　西

額　旁　用　各　非　從　客

盼　畔　從　分　不　是　兮

攜　本　用　舊　非　用　隹

鵻　還　從　隹　不　從　舊

耗　時　看　取　微　如　秕

棒　字　書　來　近　似　杯

省　明

土	金	當	合
畔	旁	知	省
從	用	面	眉
佳	廣	下	頭
不	非	非	非
是	為	用	用
堆	鑲	回	節

折畔

郤須

從兩

中埵屑

薛旁

不可用單

台切衰
刀切

不可用單

又識

樾文

去竹

朵又識

涼字

當

風水

莫來

旦　畔　從　入　通　作　祖

秀　旁　從　頁　不　成　頦

邑　旁　用　号　不　爲　夢

邑　旁　用　宣　通　寮　是　萱

州　下　從　宣　亦　是　萱

猿	鰐	木	邑
以	将	邉	内
虫	虫	从	共
步	芍	寸	行
郎	為	不	方
犬	魚	成	是
袁	号	村	巷

火　畔　火　畔　宗　泉　日

　　從　　從　　流　　

　　爰　　奐　厂　厂　莽

　　　　　　切　大旱

　　卽　　方　下　下　中

　　　　　　　　卽

　　是　　為　成　成　原

　　　　　　　　是

　　暄　　暖　源　源　暮

山　上　有　山　非　是　出
旁　从　口　即　成　喧
查　只　用　木　旁　且
渣　二　堆　从　屮　下　温
蘊　二　韞　惟　勿　艸　下　温

望 巫放切　責　望　還　差　異　望

昆　蟲　昆　弟　絶　非　昆

女旁　从　奂　方　為　軟

手上　从　臥切犬生　郎　是　悭

合　記
衛　从章下市

當　知
如　魏有鬼頭山

刃瘡同文　點畫全如刃

斑采玉　雙不類斑

合　記　衛　韋　下　市

當　如　魏　鬼　首　山

刃　文　點　畫　全　如　刃

辡　采　玉　雙　不　類　斑

狭用阜旁母用犬

宽非从莧邻从莧

苦生于水当从水

弹起于尢合用尢

俅　採

柔　二

斷然　從獨　採

欄　欄亦　可用　單　闌

戌中　從步　方　成　歲

辛下　去　一　即是　愻

篆
法
辨
訣

戒　今作戌鉞非　微　差　難　比　戌

于　于　暑異　異　不同　同　千

心旁　用　昌　方　成慙

目畔　从　冥始　是眠

黃 夢 萬 頭 皆 非 艸

畏 思 胃 首 總 非 田

疊 堆 兩 卉 亂 如 芥

聚 會 三 羊 織 就 韁

金本既然難作鉢

止舟也可類从前

舄文亦可通為鵲

鵲字原來即是鳶

冣　曼

冕　頭皆是

帽　是　月

宋　案　尉　足　盡　如　票

廊　文　邰　用　雲　頭　郭

寥　字　翻　从　广玉奄切下　膠

廣　下

篆隸辨異字表（朱・土・穴 等）

欄	標目	例字注記
一	朱　字	單 / 行 / 通 / 作 / 莪
二	朱　頭	加 / 州 / 卽 / 成 / 椒
三	朱　頭	如 / 州 / 卽 / 為 / 窟
四	土　旁	尾 / 出 / 方 / 為 / 塲
五	穴　下	從 / 羔 / 卽 / 是 / 窯

漲　鰲　段　折

胀　遶　段　折

但　只　寫　看

須　合　出　來

从　用　還　亦

獨　單　微　有

張　教　異　誦

冉共形形猶有異

罘家同體亦全差

抄時只用金旁少多

隓土字惟從阜畔多

以女從變原是嫂

以般從女始成婆

蹻無用足應出

池要當心旁窩它

馳　欲　依　人　馬　不　用

累　奚　留　馬　須　耶

做　之　寫　意　還　同　作

衰　若　書　來　近　似　襄

网 下 去 亡 同 是 網

回 可 翻 無 更 成 呵

卜 之 依 刀 方 為 剝

刃 則 從 倉 即 是 瘡

登 發 有 頭 殊 祭 譽

慶 麟 同 首 異 庚 唐

非 來 网 下 非 其 罪

女 向 良 邊 无 此 娘

系胃 自然 殊 甲胃

行 商 理 合異 宮 商 胃

雨 頭 從 彗 方 成 雪

畔 從 生 即 是 晴

夕

篆書 seal script study page

右起第一行批註：曾　識　老　疇　口　咸　壽

第二行：窟　知　節　手　共　為　承

第三行：窟　將扶也　本　以　旁　為　別

第四行：將帥也　皆　從　柄　得　形

第五行：升　斗

知字　但　弓　畔　矢

亮时　郤旁　用无　旁　京

上下　从　屾方　为　塊

山畔　从青　青即　即是　峥

竟
禾
禾金西切
尤異
永片昌切

畢
賣
米
光
鼎
米

原
來
烹
亨
同
亨
帽

原
來
貪
盡
周
官

冒
頭
去
目
通
爲

冒
頭
杰
目
道
煮
月

衣
畔
從
金
即
是
襟

衣
畔
竹
金
卯
是
途

卒也　但從衣裏覓

劉兮　不向　刀中尋

憶　入　不用　心旁意

心字　窗　從　ノ切片屑向　心也

心字　窗　ノ　向也

釵	櫂	注	夾
本	還	遙	夾
同	從	署	微
又	木	異	差
不	兼	別	分
用	從	汪	陝
金	水	淫	狹

須
記
泰
黎
皆
用
水

當
知
恭
忝
各
从
心

竹
加
二
畫
方
成
篤

尋
以
三
彡
始
可
尋

栗　粟　似以　西　原　是　卣

橄　麻　从　林　切片介　不　从　林

尾　之　為　盆　今　从　椀

筬　則　同　鍼　古　作　針

音　聖　法　陰

音　呈　文　字

異　同　須　還

頭　足　用　從

皆　各　水　雨

豈　非　廍　云

立　壬　去　今

奩	頗	慣	惱
體	邊	慳	懶
辨	惟	从	去心
真	用	手	皆
竹	水	不	用
下	中	留	女
斂	步	心	

合　記　浣　文　毋　用　完

當　知　影　畔　本　無　彡

當　如　景　畔　是　冠　天　彡

貫　頭　是　冠　原　非　母

虜　內　從　冠　不　是　男

篆隸辨譌

以　以　旁　水　水
缶　唇　　　畔
从　从　从　从

占　木　允　占
通　師　通　即
作　為　為　是
玷　篜　究　添

石　畔　加　靡　方　是　磨

須　旁　換　立　始　成　聲

手　旁　用　適　通　為　擲

木　畔　从　粘如手念切　即　是　杉

合　記　嘆　旁　須　用　水

可　知　飲　畔　定　從　酋

衣　旁　用　由　原　非　袖

金　畔　從　鐵　即　是　火

剩　以　養　舟　非　乘　刀　万

帆　將　風　馬　易　巾　凡　梶

木　旁　以　廣　當　為　横

皿　上　以　龠　便　協　庵

篆隸辨詩

九二
既 識 牢 非 來 小孃延切

胡 為 夙 夕 不 旁 兀

宣統元年黃山壽書